Nouvelle Méthode

A LA PORTÉE DE TOUS

LE PASTEL

TROIS
PLANCHES
EN
COULEURS

PAR
JANY-ROBERT

LE PASTEL

M. QUENTIN DE LA TOUR

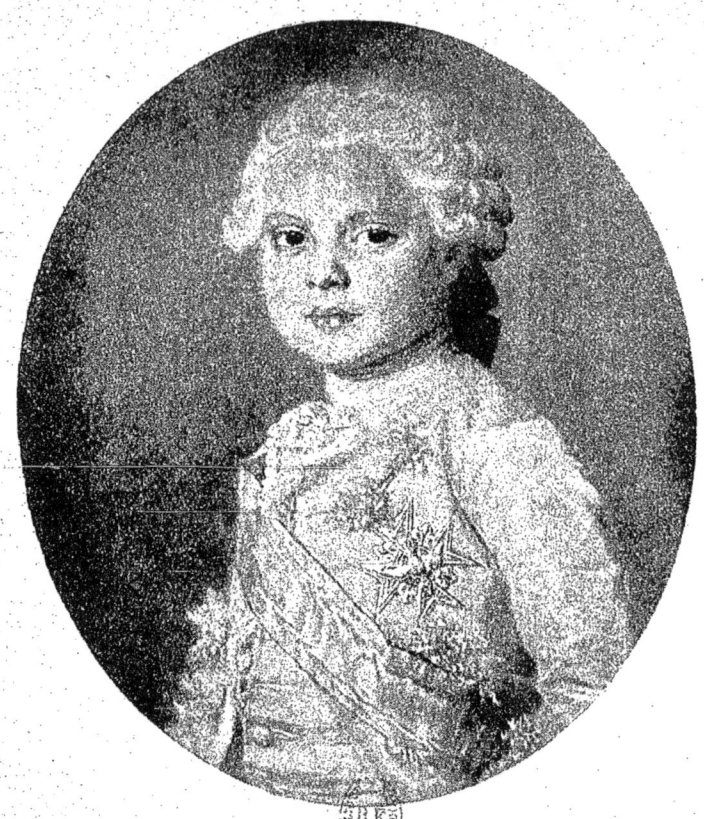

Portrait d'un fils de Louis XV

Cliché Giraudon

Musée du Louvre
Salle dite du *Mobilier national*

NOUVELLE MÉTHODE A LA PORTÉE DE TOUS

JANY-ROBERT

LE PASTEL

AVEC LEÇON ÉCRITE ACCOMPAGNÉE DE TROIS PLANCHES EN COULEURS

DONNANT LES TROIS ÉTATS DE L'EXÉCUTION

PRIX : 2 FRANCS

PREMIÈRE ÉDITION

PARIS
IMPRIMERIE DES BEAUX-ARTS
36, RUE DE SEINE, 36

Tous droits réservés

AVANT-PROPOS

Il n'existe pas d'art plus charmant que celui du « Pastel », si non pour les artistes au moins pour les amateurs. Et pourtant que de grands artistes y ont trouvé leur célébrité. Car c'est un émerveillement lorsqu'ayant gravi les longues marches de l'escalier du Louvre, sous l'Horloge, et tourné à gauche, on gagne la ravissante salle où sont réunis les pastels du XVIII^e siècle. On y reçoit tout d'abord une impression de fraîcheur et de charme féminin que ne distraient pas les nombreux et splendides portraits d'hommes de La Tour et de Chardin, bien que ces portraits soient d'une allure et d'une vigueur dignes des plus beaux maîtres de la peinture.

Mais si l'on s'arrête longuement devant le portrait de Madame de Pompadour ou

l'exquise jeune femme au petit singe de la Rosalba Carriera, le charme est plus enveloppant encore et l'on constate de suite avec quelle facilité le pastelliste se joue des difficultés du clair-obscur, des vigueurs les plus intenses aux lumières les plus éclatantes que seul il peut rendre avec une fixité certaine, car la matière qu'il emploie, lorsqu'elle est de bonne qualité, étant exempte d'huile, n'est pas sujette à jaunir ou noircir pour peu qu'on apporte quelque soin à la conservation des œuvres exécutées par ce moyen. Et c'est pourquoi la plupart des pastels du XVIII^e siècle que l'on voit au Louvre nous semblent faits d'hier, ayant conservé toute leur fraîcheur.

Aussi nos artistes modernes ont-ils compris toute l'importance de ce merveilleux procédé qui avait été presque abandonné pendant plus d'un demi-siècle et c'est ainsi que s'est fondée à Paris il y a quelques années la Société des Pastellistes Français qui depuis a, par ses expositions annuelles, rehaussé l'éclat de la peinture au Pastel,

obtenant auprès du public un très vif succès, après la réputation de fadeur où l'avait laissée la seconde moitié du XIX^e siècle.

Et pourtant, un très vaillant artiste, Charles-Louis Gratia, de l'Ecole de Nancy, avait en son mâle talent conservé intacte la tradition des Peronneau et des La Tour en des œuvres parmi lesquelles un grand nombre de portraits d'artistes dramatiques parurent aux Salons de 1837 à 1870 et dont les critiques d'art les plus autorisés de ce temps, nous ont laissé le plus grand éloge. Ce fut, hélas, un isolé, suffisant toutefois à démontrer qu'on pouvait à l'aide du pastel obtenir toutes les mâles qualités de la peinture. Mais il y faut apporter une sérieuse connaissance du dessin, car le procédé, fragile en soi, demande une certaine hardiesse d'exécution.

De nos jours la difficulté de connaître les principes du dessin et de se procurer le matériel de ce genre de peinture facile et amusant n'existe plus. Le dessin, en effet, dont la connaissance fait partie de toute bonne éducation, étant imposé d'ailleurs dans

tous les examens d'études n'est plus lettre morte pour la jeunesse qui, entrant dans la vie, en conserve les bases ou tout au moins le souvenir des premiers éléments. Ces éléments suffiront, pensons-nous, à rendre moins aride la reprise des travaux d'art lorsque l'amateur voudra, par la suite, se fortifier par quelques études préalables à l'exécution du pastel, soit qu'il veuille peindre le portrait ou les fleurs, les natures mortes ou le paysage, car il est absolument indispensable de se remettre, au moins pendant une année, au dessin, avant d'ouvrir sa boîte à pastels.

Nous ne vous parlerons pas ici de la matérialité du pastel que les anciens peintres fabriquaient eux-mêmes et Ch.-L. Gratia conserva aussi cette tradition où il atteignit, affirme-t-on, une extrême perfection, mais grâce aux progrès de l'industrie moderne il n'y a plus lieu de nos jours, pas plus qu'en ce qui concerne les couleurs à l'huile, de s'arrêter dans ce petit ouvrage à la fabrication des crayons de pastel tendres, durs ou demi-durs qu'on trouve en de parfaites qualités chez

tous les marchands de couleurs, car ce serait perdre un temps précieux, que de vouloir les fabriquer soi-même, et ce n'est pas non plus du ressort de l'artiste d'en vouloir poursuivre le perfectionnement.

Nous allons donc examiner ici, tout d'abord, ce qui a trait au dessin, pour l'amateur qui l'a peu pratiqué; nous examinerons ensuite le matériel nécessaire à l'exécution du pastel, puis nous traiterons de la nature morte et des fleurs, enfin de la figure humaine et du portrait, expression la plus parfaite du sentiment artistique, but assurément le plus élevé que l'amateur puisse se proposer au point de vue de la satisfaction de l'esprit et du cœur.

<div style="text-align: right">JANY-ROBERT.</div>

LE PASTEL

MIS A LA PORTÉE DE TOUS

I

DU DESSIN ET DE LA COULEUR

A ceux qui déjà sont en mesure de dessiner assez correctement nous avons peu de chose à dire, si ce n'est toutefois que le pastel étant de sa nature fragile et friable, il y faut d'autant plus atteindre la sûreté de main dans l'indication des formes générales, par le trait et l'esquisse et, pour cela, recourir non pas à un recommencement d'études faites, mais à des exercices fréquents d'après la bosse, nourriture saine et fortifiante de l'œil et de la main.

Il n'en va pas de même pour l'amateur qui de longue date a cessé de dessiner : il est indispensable qu'il recommence cette étude qui est la base de l'éducation de l'œil et de la main en passant par la mémoire et le raisonnement ainsi que le voulait, avec tant de raison, Lecoq de Boisbaudran et, après lui, son élève qui fut le très distingué Félix Régamey, récemment disparu ; que disaient-ils tous deux ? Après avoir constaté que le dessin n'est autre chose que le graphique ou ensemble des lignes

que présente la nature et, par conséquent, un modèle donné, quel qu'il soit, ils affirmaient simplement que la saine observation et le tracé de ces lignes sur le papier suffit à rendre la physionomie de la chose représentée. Par conséquent, comme il faut que l'œil et la main soient exercés parallèlement, plus le modèle donné sera d'interprétation simple, aisément accessible au raisonnement, plus l'enseignement en sera profitable au débutant. Et c'est pourquoi aucun d'eux n'avait, de parti pris, rejeté l'étude du modèle gravé, l'estampe, au profit du dessin d'après la bosse ou la nature, qui n'est, en somme, que l'application des premiers exercices.

Ces premiers exercices pourront paraître un peu fastidieux parce qu'ils s'exécutent d'ordinaire dans le jeune âge, mais surmontez avec énergie ce désagrément du retour au passé et vous en tirerez un grand profit. Si les choses n'étaient pas un peu ce qu'on les fait, bien peu tenteraient l'effort pour atteindre un but déterminé.

L'exercice de la copie du modèle gravé ou dessiné cesse d'ailleurs d'être fastidieux lorsque la pensée s'y attache et que l'observation et le raisonnement y président avec une attention soutenue et c'est ainsi seulement, d'ailleurs, que chacun peut s'y affirmer et s'y fortifier : les plus grands maîtres se sont pliés à cette règle et, au Louvre, deux salles avant d'arriver à celle des Pastels, vous pouvez voir un dessin d'après le Corrège et une aquarelle d'après le Primatice exécutés timidement et scrupuleusement par P.-P. Rubens durant son séjour en Italie : c'est exact et fidèle et, cependant, on retrouve parfaitement la main du grand artiste, de ce colossal producteur qui copia les œuvres d'autrui jusqu'à l'âge de trente ans ! Ceci n'est-il pas fait pour donner du courage aux plus timides ?

On a, dans ces derniers temps, ramené l'étude du dessin

à celle des formes géométriques ; nous ne nous permettrons certes pas de critiquer le système en ce qu'il touche à l'enseignement général, distribué forcément à tous, sans distinction des aptitudes, dans le but des examens divers qui suivent la jeunesse jusqu'aux études les plus avancées : c'est là une méthode qui, comme toutes les méthodes, suivie de façon continue, donne d'excellents résultats au point de vue de la science et même de l'intelligence du dessin ; mais combien une telle méthode est encore éloignée du véritable sens artistique ! Combien, en outre, elle est aride pour la plupart des élèves, et morose ! C'est pour cela que nous ne saurions y entraîner l'amateur qui cherche avant tout une distraction intelligente dans l'étude du dessin.

Donc, choisissez des modèles simples, gravés, lithographiés ou originaux si, parmi vos amis, vous connaissez quelqu'artiste qui puisse vous en communiquer et copiez-les *scrupuleusement* en vous appuyant sur la simple observation, vous servant, comme base, de la verticale et de l'horizontale fictives que vous supposez constamment placées entre vos yeux et le modèle, procédant par comparaisons relatives et copiez, aussi naïvement que possible, ce que vous voyez. Vous aurez à passer par une série de tâtonnements, c'est entendu, mais le résultat final ne saurait manquer de vous donner la *physionomie* exacte de votre modèle. Copiez des estampes, a dit encore Léonard de Vinci, et j'imagine que ce conseil du plus grand maître de la Renaissance est bien fait pour soutenir vos efforts.

Nous ajouterons, nous, avec F. Régamey (1), « cet exer-

(1) Félix RÉGAMEY. *Le Problème de l'Enseignement du Dessin*. E. Bernard, éditeur, Paris 1906.

cice de copie rigoureuse, en forçant l'attention de l'élève, provoquera, de sa part, un effort salutaire de vision et de réflexion qui ne saurait toutefois être soutenu très longtemps en raison de la tension d'esprit qu'il exige.

« Cependant, si écourté que soit cet effort, il suffira pour garder l'élève d'un laisser-aller involontaire ; il empêchera son œil novice d'être dupe de son inexpérience et sera pour lui comme une mise en demeure d'avoir à prendre des habitudes d'honnêteté dans le travail, dont la bienfaisante influence se fera sentir jusqu'à la fin de sa carrière. »

Lorsque vous aurez ainsi habitué votre œil à voir juste, lorsque les réflexions qui doivent accompagner votre travail vous auront appris les relations de grandeurs existant entre les diverses parties de vos modèles, alors, mais alors seulement, vous pourrez passer de la copie à l'*interprétation*. C'est le travail du dessin d'après la bosse, celui qui vous conduit directement à l'étude d'après la nature.

Le dessin d'après la bosse, dont le rendu est variable selon l'éclairage, l'effet et la position du modèle, est cependant assimilable à la copie d'après l'estampe, en ce sens que, pour la mise en place, le trait et l'indication des ombres et de l'effet à l'aide de larges hachures préalables découlent de la réflexion et du raisonnement : la main n'a qu'à suivre le raisonnement qui s'appuie sur la vision de chacun en ce qui concerne tout d'abord la forme extérieure, ensuite les effets généraux des ombres et de la lumière puisque, ainsi que l'a dit excellemment Töpffer, dix dessinateurs placés devant le même modèle verront ce modèle sous dix aspects plus ou moins différents, selon leur position vis-à-vis du modèle. Celui d'entre eux placé à l'extrême-gauche d'une ronde bosse verra des modelés très différents de celui qui se trouvera placé à l'extrême-

droite ; les huit intermédiaires verront ces modelés selon des nuances également diverses et le rendu de ces modelés divers dépendra de la vision et du raisonnement également dissemblables de chacun de ces dix dessinateurs. Et c'est pourquoi le dessin d'après la bosse est une véritable interprétation et constitue l'étude la plus proche et la plus directe vers l'interprétation d'après nature.

L'étude de la figure humaine a, de tout temps, été proposée comme premier exercice dans l'art de peindre et, cependant, ce n'est pas par elle que nous engagerons l'amateur à commencer lorsqu'il abordera l'interprétation d'après la bosse ou la nature, lui préférant, au début, une initiation par la reproduction de quelques modèles d'ornements moulés en plâtre, d'objets usuels de nature morte, enfin, les plantes et les fleurs ; d'après ces modèles, en effet, le dessinateur n'est point gêné, en plus des difficultés mentionnées plus haut, par le *mouvement*, qui, dans la nature humaine, déplace à chaque instant le jeu des muscles et, par suite, les effets, c'est-à-dire le jeu des ombres et des lumières. Et, c'est à dessein que nous nommons les fleurs en dernier parce que, déjà, la fleur vit et se modifie sensiblement durant le temps qu'on l'étudie.

Après ces exercices de deuxième degré vous pouvez aborder la figure ; encore que certains animaux soient de construction assez simple, nous pensons qu'on n'y doit arriver qu'en dernier lieu, bien qu'il semble, au premier abord, qu'il soit plus aisé d'en préciser l'aspect que dans la figure humaine. C'est là une erreur, une illusion si vous voulez, assez répandue. La physionomie générale des animaux est d'autant plus difficile à rendre que recouverte qu'elle est de la plume ou du poil, la forme en ses détails échappe souvent au regard, à l'examen. Aussi, dans le

dessin des animaux, les notions d'anatomie, ostéologie et myologie sont-elles indispensables, beaucoup plus assurément que pour la figure humaine où les formes, se précisent d'elles-mêmes en leur contour extérieur et leurs modelés de façon très nette, très explicite.

Est-ce à dire pour cela qu'il faille en rejeter l'étude? Non pas, mais nous pensons qu'elle peut être considérée comme accessoire, constituant une aide puissante à l'étude d'après nature et, plus encore, à la recherche des compositions. Mais ceci dépasse notre cadre, étant à penser que nos lecteurs, s'ils s'adonnent à la représentation de la figure humaine, ce sera surtout pour arriver à rendre le portrait dans les meilleures conditions de charme et de ressemblance. Dans ce but, il feront donc bien, au cours de leurs études de dessin, d'apprendre surtout leur anatomie de la tête qui doit être possédée à fond et de mémoire et faire également des dessins et des croquis de l'ensemble pour connaître l'ossature générale et le fonctionnement des muscles principaux. On se crée ainsi des points de repère dont on tirera toujours bénéfice lors de la mise en place d'un portrait d'après nature.

Du Coloris. — De même que le dessin a pour base première le raisonnement et l'observation, le coloris dépend de la sensation visuelle de chacun de nous, et s'il n'y a point de règles absolues dans l'art du coloris, il est au moins des observations ayant, pour ainsi dire, force de *lois*, pouvant servir de guide aux débutants dans l'art de peindre et principalement en ce qui concerne le portrait. Ces lois du coloris ont été relevées sur les plus célèbres maîtres de toutes les écoles et malgré la variété de couleur que présentent leurs œuvres, de Raphaël à Rembrandt, elles reposent toutes sur l'*harmonie générale* sans laquelle (pas plus que le dessin ne saurait exister sans la juste

observation des proportions) le coloris ne pourrait donner l'illusion de la nature, but poursuivi par le peintre.

L'intensité de lumière et l'intensité d'ombre n'ayant pas de limite, au regard surtout des couleurs dont dispose l'artiste, on comprend de suite que c'est le rapport des colorations, entre elles harmonieusement disposé, qui pourra seul donner la sensation du vrai.

Ici encore et toujours, comme pour le dessin, *la sincérité* doit être la base de toute étude et de toute science. Donc, à l'origine, peindre naïvement et comme on voit est la seule règle qu'on puisse donner : sans doute les premières colorations ne sauraient vous satisfaire pleinement et c'est l'observation seule qui peu à peu vous conduira vers les finesses du coloris.

S'agissant ici du pastel, vous irez fréquemment à la galerie du Louvre, voir comment ont procédé les maîtres du dix-huitième siècle : quand viendra chaque année l'exposition des *Pastellistes français* vous vous y rendrez également et de cet examen vous tirerez le meilleur enseignement qui puisse être, ceux-ci procédant absolument de ceux-là. Soyez bien assurés qu'on n'invente presque rien en art sans la consultation féconde de ceux qui l'ont pratiqué antérieurement : c'est là une inéluctable loi qui a cours depuis les temps les plus reculés, car cet enseignement par l'observation et la comparaison que nous préconisons encore aujourd'hui, les Romains le pratiquaient déjà, étudiant par le menu la technique et les beautés de l'Art grec qui n'avait fait qu'affiner celui de l'Egypte et de l'Assyrie.

Donc, si vous voulez progresser, surtout au point de vue du coloris au sujet duquel on se sent toujours une certaine timidité, étudiez sans relâche les pastels du xviiie siècle, obstinez-vous à en pénétrer l'exécution et

servez-vous surtout, autant qu'il est possible, de la même méthode, des mêmes principes qu'ils ont suivis.

Chardin vous révèle-t-il que pour augmenter la fermeté de certains tons dans des portraits de personnages âgés (le sien et celui de sa femme), il y zèbre de traits de pastels demi-durs, des rouges vifs sur les chairs, des blancs sur un bonnet, procédez de même à l'occasion, c'est-à-dire souvenez-vous, et regardant le modèle au moment où vous travaillez, soyez assuré que la nature vous imposera des variantes inattendues qui ne feront plus penser à Chardin, mais seulement à l'excellence de votre rendu.

En résumé, la facilité d'exécution, le charme du coloris s'affinent à mesure que l'on pratique, ce qui nous permet d'affirmer qu'avec un peu de travail et d'observations suivies, les moins avertis au départ peuvent devenir d'excellents coloristes répondant, par conséquent, à toutes les exigences de cet art subtil et infiniment délicat qu'est le Pastel.

II

DES SUBJECTILES ET DES PASTELS

Pour qui a tenu en main un crayon de pastel tendre, il est bien clair que toute surface lisse doit être rejetée, car, d'une part, la poudre du pastel ne s'y accrocherait pas et si l'on voulait fixer cette poudre, le liquide qu'on y vaporiserait viendrait inévitablement faire des coulures verticales du plus déplorable effet, et toujours difficiles à réparer.

Donc, pour les premiers essais, on se servira de papier gris un peu résistant, à vergeures ou à grain contre lesquels viendra s'accrocher le grain du pastel et où le travail du doigt et de l'estompe viendra au besoin pénétrer dans les interstices de ces grains ou vergeures.

Sitôt les essais terminés, on pourra conserver ces papiers gris pour les dessins exécutés complètement aux pastels durs et demi-durs, mais pour les pastels tendres, il sera préférable d'adopter les papiers dit *feutrés* qui sont de qualité parfaite, saine et durable qu'on trouve dans le commerce et dans les dimensions de 108×72 (grand aigle) ; ces papiers, feutrés et drapés pour le pastel, peuvent au besoin être contrecollés sur des toiles non apprêtées ou sur châssis tendus de canevas ou de calicot, mais, en ce dernier cas nous préférons les toiles directement apprêtées sur enduits spéciaux également *feutrés* ou *drapés*, lesquelles se vendent soit au rouleau soit tendues sur chassis ; quant aux papiers pumicifs et toiles dites antiponce, nous ne saurions les conseiller, car ils ont à notre

avis l'inconvénient, léger si l'on veut mais cependant réel à qui pratique beaucoup, de fatiguer et d'user la peau des doigts, mais en outre nous avons remarqué qu'un certain nombre de portraits, exécutés sur ce genre de préparation, avaient tendance à se piquer de taches de moisissures à la moindre humidité, alors que le feutrage paraissait garantir beaucoup mieux la matière même du pastel. Ch. L. Gratia qui, pour nous, fait autorité dans son excellent petit ouvrage sur le Pastel, préconise les papiers pelucheux : il admet bien l'utilisation des papiers pumicifs et antiponce, mais déclare qu'il s'est arrêté depuis longtemps à une préparation qu'il fait lui-même et qui est à base de blanc d'œufs battu, de térébenthine et de blanc de Troyes. Malheureusement, cette préparation n'étant possible qu'au moment de l'emploi, elle n'existe pas dans le commerce, de sorte que la conclusion qui s'impose de tout ce que nous venons de dire est qu'il est préférable de s'en tenir aux papiers pelucheux et aux toiles drapées. Cependant des artistes de haute valeur utilisent encore comme subjectile au pastel le velin et différentes peaux assemblées. La peau est en effet solide et durable, elle permet d'obtenir des empâtements et résiste davantage aux influences climatériques, mais elle a le gros inconvénient de coûter fort cher, et par conséquent d'être peu pratique pour les amateurs et la plupart des artistes ; nous insisterons donc sur l'emploi des papiers feutrés et des toiles drapées préparées sur chassis, que vous faites munir de *clés Gillot* permettant de retendre les toiles *sans secousse*, en presque toutes les mesures des toiles à peindre, ou en rouleaux de dix mètres sur deux mètres et qui se détaillent d'ailleurs au mètre carré et qu'on trouve en diverses nuances et en divers grains, soit qu'on adopte le calicot (madapolam), la toile fine ou la toile forte.

Enfin ces papiers et ces toiles ont, en outre, le grand avantage de recevoir aisément la pâte *Ferraguti* : cette pâte Ferraguti s'emploie à la brosse en couches minces,

telle que ; on peut y ajouter un peu d'eau pour les dernières couches.

Cette pâte a l'avantage de se laisser pénétrer complètement par le fixatif et forme ainsi corps avec la peinture au pastel. Il n'y a aucun inconvénient à superposer de nombreuses couches de pâte Ferraguti et elle se lisse parfaitement au papier de verre très fin.

Ainsi qu'on le voit, la découverte du célèbre artiste Italien est venue fort à point pour créer d'immenses ressources à l'art du pastel, supprimant tout à coup le seul défaut qu'on pouvait lui reprocher, son extrême fragilité, surtout si avec la pâte on emploie également le fixatif de Ferraguti, dont nous allons parler un peu plus loin.

Les Pastels. — La gamme des pastels s'étend à l'infini puisque l'on peut en fabriquer de toutes nuances demandées. Dans l'état actuel de cette industrie, il en existe près de cinq cents nuances variées qui ont pour but de faciliter la tâche aux artistes et, tout en leur évitant la recherche des mélanges, de donner au travail plus de fraîcheur, puisque trouvant exactement le ton désiré dans un des compartiments de sa boîte à pastel, le ton frappera de suite son regard après quelques séances d'études, et la touche deviendra plus ferme et plus juste puisque disparaîtra l'hésitation du mélange ou de la superposition nécessaire dans l'emploi d'une quantité moindre de crayons.

Et pourtant on ne saurait engager l'amateur à se désintéresser de l'habitude de trouver lui-même le ton voulu d'où se dégage toujours sa personnalité, c'est

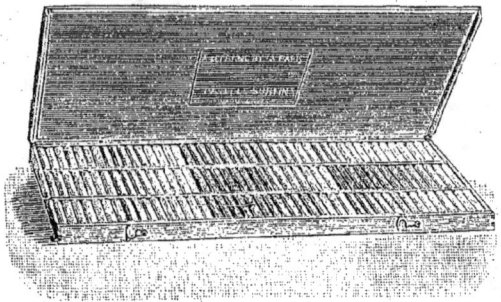

BOITE CONTENANT 132 PASTELS TENDRES

pourquoi il faut se limiter et nous pensons qu'une boîte de cent cinquante à deux cents pastels est amplement suffisante pour le début, de même qu'une collection assortie d'une quarantaine de pastels demi-durs comporte tous crayons utiles aux rehauts les plus intéressants ; la

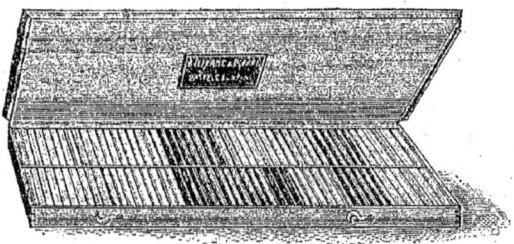

BOITE CONTENANT 50 PASTELS DEMI-DURS.

pratique, ici comme ailleurs, vous apprendra peu à peu les modifications que chacun peut apporter à cet outillage.
Ayez le plus grand soin de votre boîte à pastels, res-

pectez-en surtout l'ordre des compartiments, car étant divisés par gammes de tons chromatiques, lorsqu'ils auront quelque peu servi ou qu'ils seront brisés, vous les retrouverez plus aisément si vous les remettez, au cours du travail, dans le compartiment où vous les avez pris. Bien des débutants n'y prennent garde, étalant leurs trois, quatre, cinq compartiments autour d'eux, y puisant selon le besoin et reposant le crayon usagé là où ils en prennent un autre. Ce mode d'opérer n'a pas grand inconvénient quand ils sont de longueur, mais combien cela devient fastidieux et gênant lorsque réduits en petits morceaux, ils gisent entassés au fond des boîtes, quelquefois même d'un seul compartiment où l'œil ne voit plus les débris et où la main s'égare à les chercher vainement. Il n'y a plus qu'à courir en acheter d'autres ; or les bons pastels sont comme les bons fusains, d'usage jusqu'à l'extrémité qu'on peut au besoin écraser sur son sujet pour n'en perdre miette. Voilà qui, peut-être, convaincra l'amateur de prendre quelque souci du bon placement de ses pastels dans leurs compartiments.

De la fixation des pastels. — Dans son ouvrage très documenté, mon cher père (1) a donné l'historique des recherches faites depuis le XVIII^e siècle sur la fixation des pastels, concluant avec les pastellistes les plus renommés de ce temps-ci en faveur du procédé de Ferraguti, et le temps lui ayant donné pleinement raison, puisque ce procédé est aujourd'hui d'usage courant, et

(1) KARL-ROBERT : *Le Pastel*, pages 135 et suivantes.

que d'autre part aucune invention nouvelle n'ayant été présentée, il y a lieu de s'en tenir à cet excellent fixatif qui s'emploie par vaporisation. Il est 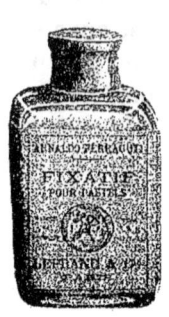 parfait pour la fixation des dessous, donne le meilleur résultat sans contredit pour la surface finale qu'il monte légèrement de ton, mais qu'on peut toujours rehausser de fraîcheur et d'éclat par quelques retouches fermement posées et qui se conserveront d'autant mieux qu'elles sont appliquées sur un travail dont la solidité est assurée par la fixation préalable.

Nous avons parlé plus haut de cette belle découverte de Ferraguti qui, voilà quelques années déjà, est venue mettre un terme aux recherches de tant d'artistes, de savants chimistes même; il ne nous reste plus qu'à parler de son mode d'emploi, lequel est fort simple.

Pour fixer un pastel, il suffit de pulvériser le fixatif directement sur la surface du tableau placé verticalement avec un vaporisateur ou un fixateur ordinaire; toutefois, il est bon de vaporiser plus longtemps les parties du tableau où les couches de pastel sont en épaisseur. Ce fixatif permet d'exécuter un paysage d'après nature et de le rapporter dans un carton comme une aquarelle ou de le rouler sur lui-même. Une

ébauche faite au pastel sur une toile à peindre et fixée au *Fixatif Ferraguti* peut être recouverte de peinture à l'huile sans inconvénient ; c'est donc encore là une ressource toute nouvelle pour les peintres et surtout les débutants parfois si embarrassés pour la préparation des dessous dans la peinture à l'huile.

III

DE LA NATURE MORTE ET DES FLEURS

Il n'est guère de traité de dessin, de peinture ou d'aquarelle où ne soit donné aux commençants le conseil de débuter dans l'interprétation de la nature par la reproduction des objets usuels ou de nature-morte dont la forme est rigoureusement fixe et dont la couleur ne change que sous l'influence de la lumière et de ses reflets. Et certes, beaucoup prendraient à l'étude de la peinture un goût encore plus prononcé si, après quelques études sommaires de mise en place au fusain, ils abordaient de suite le travail au pastel, crayons demi-durs d'abord, pastels tendres ensuite. Et cette méthode, selon nous, abrègerait singulièrement les études premières et conduiraient vite au travail d'après la figure humaine, pour arriver au but réel et pratique du Pastel qui est le Portrait.

Le choix des objets à rendre doit être gradué selon leur difficulté d'interprétation. Il est clair, en effet, qu'un objet monochrôme et mat présentera moins de difficulté qu'un objet brillant ou vernissé qui, outre sa couleur propre donnera sous l'influence des reflets et de la lumière une multiplicité de tons juxtaposés bien faits pour embarrasser le débutant. On prendra donc de préférence pour premier essai un pot à fleurs en terre cuite ordinaire, un vase en

terre brune, ou grès non émaillé, un livre, un coffret de bois qu'on posera sur une table, arrangé avec une étoffe de couleur mate, ni trop claire, ni trop foncée, de préférence sans ornement, ces deux objets se profilant sur un fond assez distant pour qu'en clignant les yeux on en puisse prendre aisément les détails.

Voilà un élément de composition très simple qui partout se trouve à portée de la main : pour peu que vous l'éclairiez de façon à diviser très nettement l'effet en deux parties distinctes, l'ombre et la lumière, il sera facile à dessiner, facile également à peindre. Nous entendons par dessiner, poser sur la toile les formes générales aussi précises que possible aux crayons demi-durs qui constituent un premier état. A peu près satisfait de ce premier état, on massera, cette fois aux pastels tendres, les grandes ombres d'abord, puis les parties claires destinées à recevoir plus tard les grandes lumières, enfin on passera au dernier état qui comporte le modelé.

Pour le modelé, sans doute le choix heureux des pastels dans leur tonalité propre a une très grande importance ; cependant ce choix n'est pas, pensons-nous, la qualité prédominante du travail ; elle cède le pas à la *touche* qui doit affirmer et soutenir le dessin jusqu'à la parfaite exécution du rendu. Pour y atteindre, il suffit de poser cette touche bien dans le sens où l'œil saisit la forme de l'objet à rendre ; tout le secret d'une bonne exécution est là.

Dès qu'on tiendra quelque peu le procédé du pastel en main, on pourra prendre pour modèle des fruits d'abord, puis des oiseaux et gibiers morts, enfin des fleurs, individuellement pour commencer; ensuite en groupes arrangés avec goût, cela va sans dire, depuis les compositions les plus simples jusqu'à de véritables tableaux.

Si nous avons nommé les fruits et gibiers en premier, c'est qu'ils demeurent plus longtemps sans changer d'aspect et par conséquent *posent* mieux pour le peintre, alors que la fleur, si fragile, fond et se décolore presque en l'espace de quarante-huit heures, perdant complètement sa forme première ; lorsqu'on est expérimenté, le pastel qui permet une grande rapidité d'exécution et avec lequel on n'a point à prendre les nombreuses précautions de l'aquarelle, est assurément un excellent moyen de rendre l'intensité, l'éclat des couleurs vibrantes de la fleur, il n'en traduit pas aisément la souplesse et nous vous demandons de remarquer, même chez nos plus habiles peintres de fleurs combien ils nous charment moins avec leurs pastels qu'avec leurs peintures à l'huile ou leurs aquarelles. Cependant il faut reconnaître qu'au point de vue de l'étude, on y trouve encore des ressources inépuisables.

Certains fruits trouvent dans le procédé du pastel un interprète admirable. Quel autre, en effet, rendrait mieux le velouté gris perle d'une prune noire, la matité veloutée des colorations d'une pêche, les aspects rugueux ou tâchetés de certaines poires ou de certaines pommes lisses ou cotelées ? Les fruits sirupeux, groseilles et framboises, prunes de reine-Claude, trouvent aussi dans le pastel un interprète brillant et complaisant encore qu'une belle coulée d'eau y soit parfois plus séduisante, mais il faut apporter une telle habileté de travail, une telle sûreté de main que nous n'hésitons pas à conseiller l'emploi du pastel au début, car plus tard si l'on veut aborder l'aquarelle pour interpréter ces mêmes sujets, on disposera déjà d'une certaine expérience en ce qui concerne les colorations à atteindre et le moyen d'y parvenir au regard du modèle qu'on aura sous les yeux, ce qui rendra

certainement plus facile l'emploi d'un procédé nouveau, aquarelle ou peinture à l'huile. Et, encore une fois, si nous insistons sur l'emploi du pastel pour l'étude des natures-mortes, c'est que le procédé nous rend l'étude agréable, et si non plus facile, au moins beaucoup plus amusante, ce qui est, avons-nous dit plus haut, le principe qui devrait dominer pour tout enseignement.

IV

DU PAYSAGE

Je ne vous conseillerai certes pas de vous embarquer, la boîte à pastel sous le bras, au soleil d'avril ou de mai, pas plus qu'aux brumes de septembre : le procédé est trop fragile pour ne pas vous causer plus de souci que de joie aux moindres variations du temps, lequel au printemps est si pluvieux sous la poussée des nuages, si vivement sombre aux premiers jours de l'automne qui charge en outre d'humidité pénétrante, le travail qu'on a entrepris au point que le pastel n'y prend plus au bout d'une heure à peine ; et dehors, que peut-on faire en une heure ? une pochade à l'effet et c'est tout. Mais vouloir y pousser une étude suivie et profiter ainsi des ressources énormes du pastel, il n'y faut point songer.

C'est donc pour le plein été qu'il faut s'en réserver l'emploi. Sous le soleil, d'ailleurs, la nature ne vibre-t-elle pas d'une myriade de tons qu'on est heureux de pouvoir retenir sur la toile par ce procédé qui nous met en mains toutes les nuances désirables. Mais pour mener à bien des études de cette nature, quelle prudence, quelle patience, et combien de réflexion ne faut-il pas y apporter? Il ne suffit pas, en effet, d'amener à soi un crayon joli, encore faut-il être sûr qu'un autre placé à côté de lui n'en diminuera pas la valeur et la finesse ; si vous n'y prenez

garde, la multiplicité même des couleurs finira par vous laisser dans l'embarras. Ici, comme il en va pour la peinture à l'huile et l'aquarelle, nous vous conseillerons de travailler lors de vos premières études, à l'effet du soir, c'est-à-dire à partir de quatre ou cinq heures, au moment où la nature s'enveloppe d'une teinte générale, qui varie sans doute selon la course du soleil vers l'horizon, mais diminue sensiblement la multiplicité des tons, laissant seulement transparaître de ci de là quelque note précisant une maison, un tronc d'arbre, un reflet dans l'eau ou enfin tel autre détail qui, dans l'harmonie de l'ensemble, vient rompre de façon heureuse ce que cet ensemble pourrait avoir de monotone. En procédant ainsi vous vous habituez peu à peu au maniement des crayons d'après nature et en très peu de temps serez à même d'aborder les effets de plein jour.

Mais, me direz-vous, l'effet du soir est également bien difficile à rendre. Eh oui, aussi nous ne saurions vous prédire des chefs-d'œuvre au début et cependant nous y insistons parce que l'habitude qu'on y prend d'envelopper l'effet sur des colorations qui perdent beaucoup de leur valeur rendra plus tard les études faites à la pleine lumière du jour moins crues, moins heurtées, par conséquent plus harmonieuses et plus sympathiques au regard.

Le pastel est encore propice aux effets de neige si, comme beaucoup le font d'ailleurs, on prend soin de n'aborder ces sujets, matériellement pénibles à traiter à cause du froid, que bien abrité, voire même derrière les vitres d'une fenêtre. Il nous a été donné de voir des vues de Paris exécutées de cette façon, très poussées d'exécution, ce que n'eut jamais permis le travail en plein air. La neige sous le soleil, prend des tons d'une extraor-

dinaire finesse de rose dans les lumières et de bleu dans les ombres, que le pastel traduit avec grande rapidité.

Bien d'autres sujets peuvent être traités au pastel sur lesquels nous ne saurions insister ici : c'est à l'amateur à faire son choix, puisque le procédé lui donne toutes les ressources. Cependant la matière étant très friable, il ne saurait s'arrêter, pensons-nous, à des motifs par trop délicats, tels que des effets d'hiver couvrant la toile de branches nues qui seraient longues à dessiner et durant l'exécution desquelles il perdrait vite le sentiment de l'effet d'ensemble sans lequel il n'est point de bon paysage.

Procédé mixte à l'Aquarelle et au Pastel demi-dur. — Un grand artiste de ce temps-ci, M. Henri Zuber, passé maître en matière d'aquarelle, a fait une exposition de remarquables études faites à l'aide d'un procédé non encore employé, dont il a donné lui-même au *Journal des Artistes* (1) la technique très simple que voici :

« Le procédé que j'emploie pour exécuter mes *dessins à l'aquarelle et au pastel* est, en principe, extrêmement simple. Il consiste, après avoir bien cherché la mise en place et les silhouettes, à faire sur du papier à pastel gris une ébauche aussi colorée et aussi puissante que possible, à l'aquarelle. Les couleurs, en séchant, laissent beaucoup de ton et l'ensemble prend un aspect gris coloré très agréable, sorte de demi-teinte générale qui permet de pousser le modelé très loin au moyen du crayon noir et de pastels durs d'un ton approprié dont les touches s'accordent fort bien avec la couleur mate de l'aquarelle. Le principal avantage du procédé est d'être très rapide, ce qui permet de saisir des effets fugitifs en établissant

(1) Le *Journal des Artistes*, 7 avril 1907.

en peu de temps les principales valeurs du motif. Les reprises au crayon noir et au pastel qui peuvent être facilement effacées, si l'on s'est trompé, donnent alors toutes les facilités pour étudier plus à fond et plus à loisir sans avoir les inconvénients de l'aquarelle pure où les blancs doivent être ménagés avec soin, ou de la peinture à l'huile si difficile à reprendre quand on n'a pu réussir du premier coup ». Et le rédacteur ajoutait : Ainsi me parla le maître Zuber. Ajoutez à ces instructions si précises : beaucoup de la vaillance et un peu de l'âme même de l'artiste, et vous tiendrez le succès.

PORTRAIT DE FILLETTE

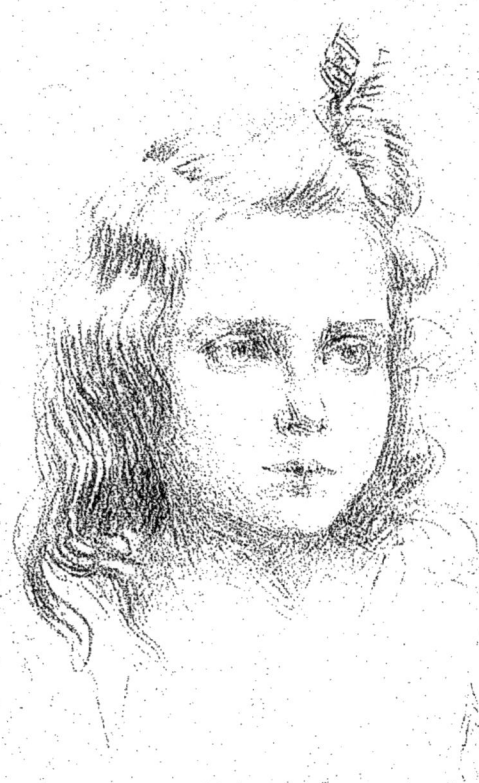

1er état : L'Esquisse

"Le Pastel pour tous"

V

LES TROIS ÉTATS DU PASTEL

LEÇON PRATIQUE D'APRÈS DOCUMENTS

S'il est plus agréable de travailler d'après nature, il est aussi très pratique de savoir installer un portrait d'après des documents communiqués, les demandes, à ce sujet, étant devenues assez fréquentes, soit que le modèle ne puisse donner les séances nécessaires, soit, c'est, hélas, plus souvent le cas, qu'il s'agisse de reproduire en couleur les traits de chers disparus. S'il s'agit d'un portrait d'homme, on a recours à la peinture à l'huile, mais pour les portraits de femmes et surtout d'enfants, c'est presque toujours au Pastel qu'on s'adresse et c'est pourquoi nous avons tenu à nous y arrêter et préciser.

Le travail est moins aride de nos jours où la photographie a fait tant de progrès qu'il est peu de familles où l'on ne possède un appareil et où, annuellement, chacun ne fasse un certain nombre de menus portraits des siens. Remarquez tout d'abord, que les portraits d'amateurs, s'ils n'ont la rectitude d'exécution que pourraient avoir ceux qui sont exécutés par des professionnels, ont au moins cet avantage d'être plus familiers, plus vivants, plus ressemblants, par conséquent, pour les intéressés, car c'est là le principal, la ressemblance pour ceux qui demandent un portrait d'après documents et c'est, aussi là, que, pour l'artiste, gît la

difficulté puisqu'il faut, pour ainsi dire, inventer cette ressemblance.

C'est pourquoi, pensons-nous, il ne faut pas hésiter à réclamer en communication autant de photographies qu'il en aura été fait du modèle à rendre, sauf à se fixer sur celle qui a les préférences des intéressés ; car, soyez bien avertis que, dans celles qui ne vous serviront pas directement, vous pourrez trouver nombre de détails accessoires qui vous seront utiles au cours du travail. Dans l'une, les yeux seront plus nets, dans l'autre, telle boucle de cheveux sera plus gracieuse, une troisième donnera l'attache ou l'inflexion du cou plus élégantes, etc., tous détails dont l'emploi se précisera au cours de l'exécution. Enfin, si vous pouvez obtenir un agrandissement, je ne dis pas *de grandeur*, mais à quelque proportion que ce soit, c'est encore une aide, parce que la consultation du document réduit, à chaque instant, faite à la loupe, vous perd un peu, dans l'esprit, l'aspect de l'ensemble que rétablit, de suite, l'examen de l'épreuve agrandie.

Pour les portraits d'hommes qui sont généralement exécutés à l'huile, on a souvent recours à la photographie directe et de grandeur sur toile spécialement préparée à cet effet. Lorsqu'il s'agit de pastel, le moyen n'est pas possible, les toiles et papiers spéciaux ne pouvant recevoir l'agrandissement direct. Faut-il le regretter : nous ne le pensons pas, car l'agrandissement donne parfois des déformations faciles à rectifier lorsqu'on peint à l'huile, qui le seraient beaucoup moins au pastel bien que le contraire, à première vue, semble plus vraisemblable, mais ne nous arrêtons pas puisque le moyen n'est pas utilisable ici.

Donc, l'agrandissement photographique n'est de secours qu'au point de vue consultatif de ce que pourra donner

ROSALBA CARRIERA

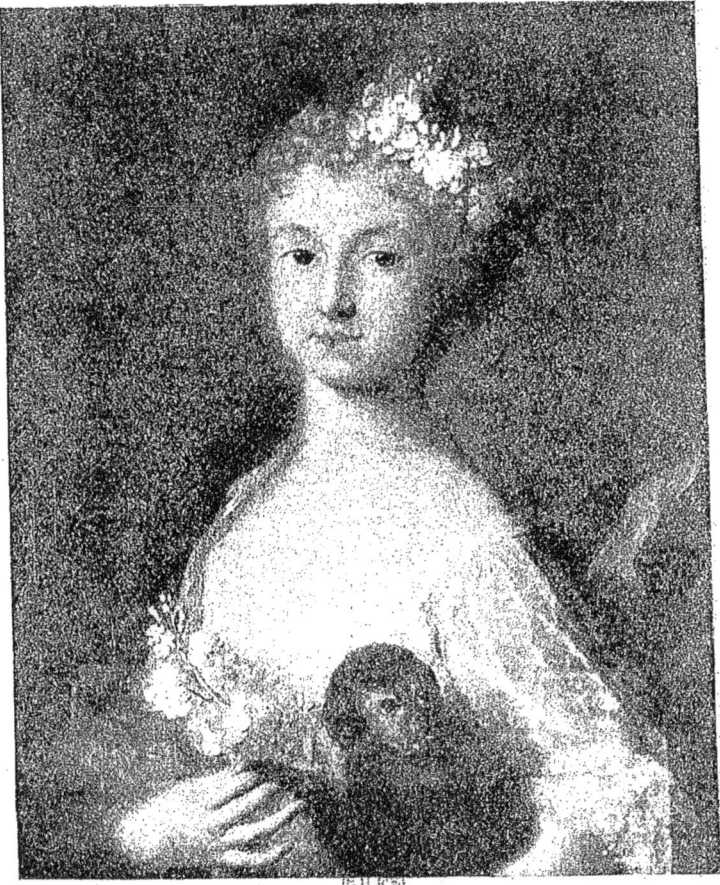

LA FEMME AU PETIT SINGE

CLICHÉ GIRAUDON

MUSÉE DU LOUVRE
Salle des Pastels

l'ensemble et motiver, dans le but d'une bonne présentation, les modifications qu'il y a lieu de faire.

Cela dit, passons à l'exécution, en trois états, de notre spécimen.

TÊTE D'ENFANT AU PASTEL

Premier état. — Dessiner l'esquisse sur papier : puis reporter sur le papier à pastel tendu sur toile.

Reprendre au fusain ou au crayon noir ; indiquer légèrement les ombres au pastel ferme terre d'ombre, puis, avec des pastels demi-durs taillés, indiquer les creux, c'est-à-dire le dessous du nez, narines, arcade sourcillière, au moyen de terre d'ombre, rouge ocre ; indiquer légèrement la prunelle avec du bleu gris et du cobalt. Passer à l'ombre de la joue, dans sa partie la plus foncée. Puis, indiquer les points lumineux du front, du nez et de la joue au pastel blanc. La carnation des lèvres sera préparée au moyen des garances plus ou moins foncées. Les cheveux seront très légèrement indiqués de terre d'ombre et terre de sienne.

Deuxième état. — Prendre des pastels tendres, ébaucher les tons de chair, sans frotter, au moyen des garances et des ocres chair, que la facture soit large et grasse, exagérer les tons chauds dans les ombres et la couleur des joues dont la carnation doit être un peu forcée. Envelopper les yeux d'ombre légère (gris bleu et terre d'ombre) en marquant cependant les prunelles (cobalt) avec leur point visuel, de façon à ce que le regard soit déjà vivant.

Les lèvres (garance foncée) un peu forcées de ton surtout au milieu.

Original en couleur
NF Z 43-120-8

Le ton d'ombre du cou, d'un brun jaune (sienne naturelle et ocre chair) assez chaud et la partie lumineuse indiquée franchement (ocre chair claire).

Pour les cheveux, mettre les ombres et les lumières bien accentuées, toujours en tons chauds, et les lumières bien brillantes. Cette préparation sera faite au moyen des tons d'ocre, de terre de sienne et brun Van Dyck puisés à la boîte selon la gamme que l'on cherche à obtenir.

A l'intersection des cheveux et des tons de chair, on doit mettre un ton de demi-teinte plutôt chaud en y ajoutant un peu de bleu ou de vert, mais très légèrement. Les tons bleus et verts doivent servir à atténuer les tons trop chauds et à faire des passages de l'ombre à la lumière.

Pour les vêtements, indiquer les principaux plis à grands coups (blanc, gris plus ou moins violetés).

Indiquer le fond en faisant jouer les gris verts et violetés du côté droit. Pour le côté gauche, faire dominer des verts plus lumineux.

Troisième état. — Frotter les cheveux avec le doigt, revenir, avec les pastels tendres, dans les mêmes tons que la préparation, mais dans des gammes plus graduées, puis, légèrement, avec les pastels demi-durs, pour donner de la souplesse et de la légèreté.

Frotter les tons de chair et les ombres avec le doigt, puis modeler, soit avec les pastels tendres, soit avec les demi-durs, si on veut un fini complet. Toujours dans les mêmes gammes de tons. Empâter un peu les lumières et faire les passages de l'ombre à la lumière avec du bleu clair ou du gris clair. Procéder de la même façon pour le cou. Les petits cheveux légers ou frisés s'enlèvent sur le ton de chair ou dans le fond au moyen de pastels demi-durs bien taillés.

Les vêtements ne doivent pas être trop modelés ; il faut les exécuter largement, surtout les vêtements blancs qui deviennent facilement lourds.

Fond. — Le fond doit être fait, autant que possible, avec des pastels spéciaux pour fonds.

On le fait d'abord à grands coups, en mélangeant les tons, puis on revient, en serrant un peu plus, mais en ayant soin de laisser toujours de l'air entre les touches.

A la fin, on revient autour de la tête en évitant l'empâtement et la crudité des tons.

On peut frotter un peu le dessous.

Telle est, résumée aussi succinctement que possible, la marche à adopter pour l'exécution d'un portrait. Est-il besoin d'ajouter que lorsque le travail est parvenu à ce troisième état, il ne reste plus qu'à vérifier, d'après le modèle, lorsque cela est possible, les nuances de ses tons, le jeu des reflets sur certaines d'entre elles, et lorsque le modèle n'est plus, revoir cependant son travail en s'appuyant sur les souvenirs des intéressés : car, en ce cas, il faut faire un peu abnégation de son amour-propre d'artiste, assuré qu'on est du bon accueil de son travail s'il arrive à présenter, comme nous l'avons dit au début, le charme du pastel, et plus encore, la ressemblance.

PORTRAIT DE FILLETTE
(Exécution en trois états)

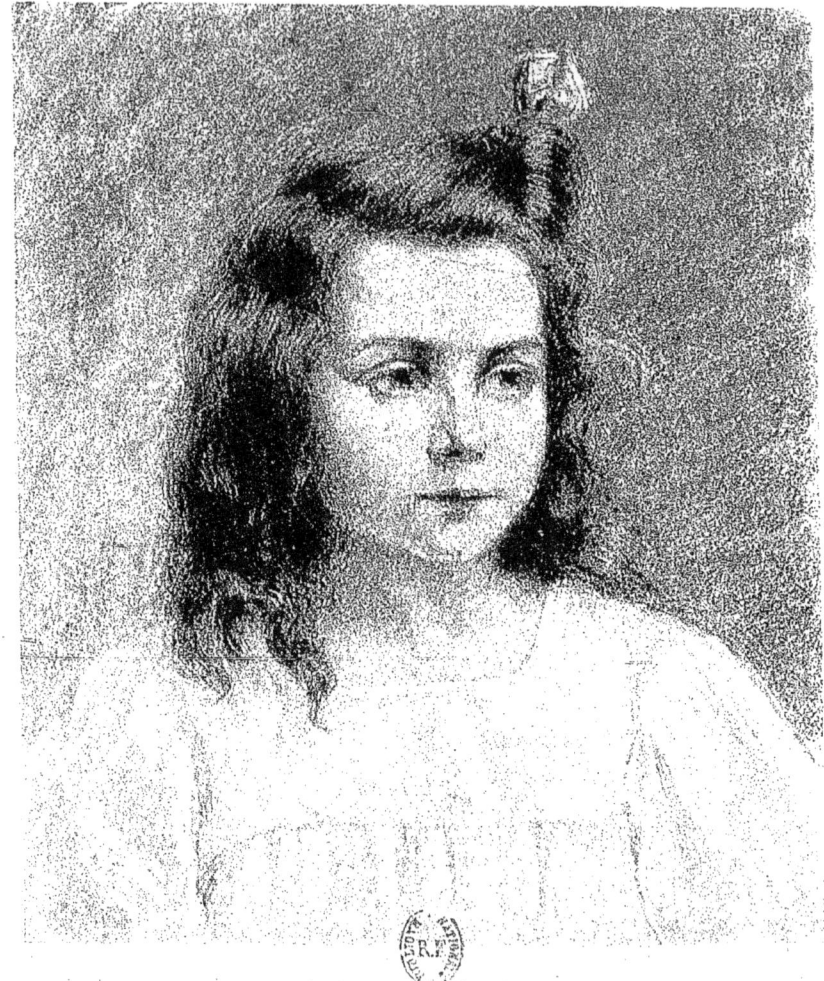

3ᵉ état : L'Exécution finale

"Le Pastel pour tous"

VI

DE LA FIGURE HUMAINE
ET DU PORTRAIT

Nous avons dit que le génie du Pastel se prête admirablement aux études et c'est pourquoi, dans la plupart de nos *académies* parisiennes, nombre d'élèves y exécutent leur figure de semaine comme aussi leurs têtes d'expression : nous avons remarqué, toutefois, que ce n'est pas au début que ce moyen est encouragé par les maîtres, mais seulement au bout d'un certain temps et, parfois même, il faut l'avouer, pour les élèves qui, ayant éprouvé de trop grandes difficultés à peindre à l'huile, se sont rejetés sur le procédé du pastel. C'est là une grande erreur, car cet art charmant ne saurait être pris comme pis-aller. S'il est exact, comme certains le rapportent, que Latour fut mal à l'aise devant sa palette de peintre alors qu'il se révéla maître et positivement génial dans le pastel, le fait serait bien isolé car, pour ne citer qu'un exemple, *Chardin* fut un maître de premier ordre dans l'un et l'autre de ces deux arts et Péronneau fut égal à lui-même dans l'un et l'autre genre et on pourrait en citer d'autres encore. Il en faut donc conclure que, tant qu'il s'agit d'étude, il faut suivre la marche générale et qu'on accède au genre du pastel par les voies et moyens ordinaires.

Il n'y a pas à s'y tromper d'ailleurs, le but poursuivi par l'amateur de pastel a toujours été, sera toujours le portrait ; on peut donc considérer toutes les tentatives faites, en des genres différents, comme des travaux préalables destinés à se former la main au maniement des crayons et plus encore à préciser les habitudes de dessin dont la correction et la volonté d'expression des formes doivent être ici plus qu'ailleurs, peut-être, affirmées de façon nette et méthodique, sauf à s'envelopper plus tard, et lors de la finition du travail, sous un modelé délicat.

Il n'y a pas d'illusion à se faire au départ, le portrait est la plus complète expression de l'art et, par conséquent, il est extrêmement difficile d'y atteindre la perfection, mais, sans y prendre la première place, on peut y tenir un rang parfaitement honorable si, dans les travaux qu'on entreprend, on apporte la sincérité que commande l'observation réfléchie de la nature, après s'être rendu compte des règles principales qui régissent la bonne exécution d'un portrait, de façon à les posséder de mémoire et de les appliquer, pour ainsi dire d'instinct.

Essayons d'en donner ici quelques notions. La première question qui se pose, quand on a mis sa toile sur le chevalet dans le but de faire un portrait, est de savoir quelle attitude on lui donnera : et combien peu, déjà, savent, avant l'arrivée du modèle, quelle sera cette attitude et dans quelles proportions ils devront exécuter le visage, les bras, s'ils doivent y figurer l'ensemble, enfin, si c'est d'un portrait en pied qu'il s'agit. Aussi, la première précaution à prendre est de chercher, à l'aide de quelques croquis, cette attitude, tout en étudiant les jeux de physionomie de la personne à représenter. Dans ce but, une première séance est presque toujours une séance blanche, pour ainsi dire, et qui donnera peu de résultats

J.-B. PERRONNEAU

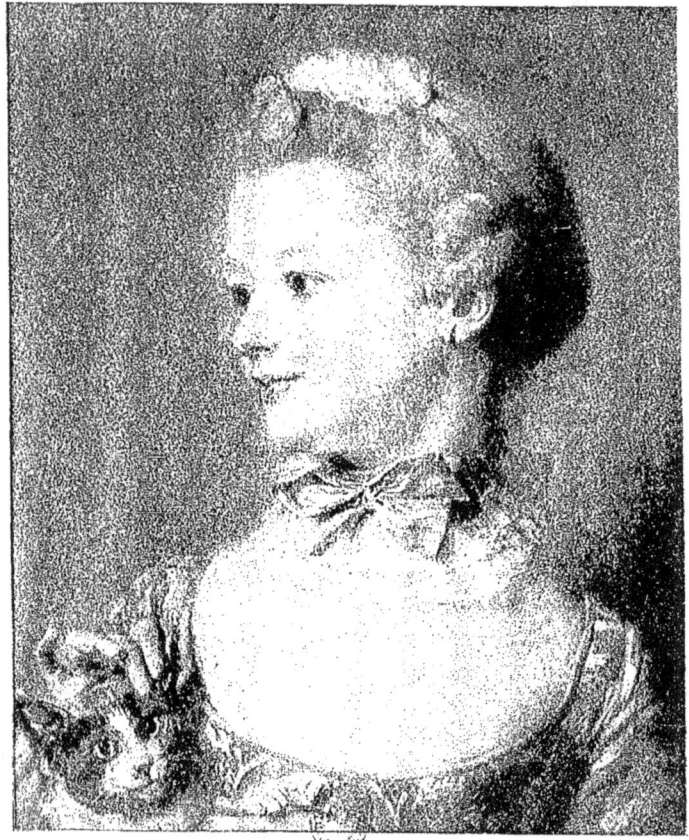

La Jeune Fille au Ruban Bleu

Cliché Giraudon · Musée du Louvre — Salle des Pastels

apparents sur la toile : au plus, quelques traits d'esquisse et c'est tout, la plus grande partie de cette première séance étant consacrée avant tout à l'observation physionomique du modèle, attitudes, expressions habituelles de celui-ci. Et c'est ainsi qu'après son départ on pourra chercher, longuement si besoin est, et, comme on dit, à tête reposée, l'attitude définitive à l'aide des croquis rapidement enlevés, presque sans pose, surtout si c'est un portrait de femme ou d'enfant. En procédant de cette façon, déjà l'on est assuré de la vraisemblance d'un portrait, encore qu'il y reste tout à faire pour le préciser et obtenir la ressemblance individuelle : nous ajouterons que, pour peu qu'on ait gardé en mémoire la tonalité générale des colorations, on pourra décider sur quel fond devra se détacher ce portrait, en indiquer quelques touches, sauf à les rectifier et les remettre en harmonie juste lorsque le visage sera exécuté en manière de premier état. Une observation doit se placer ici : c'est, qu'au pastel, à moins d'avoir un dessin très sûr, il est toujours préférable de tenir les proportions d'une tête plutôt en dessous (très peu s'entend) de la grandeur naturelle. On a remarqué souvent, qu'à grandeur égale, elles semblent plus fortes que nature, alors que, dans l'interprétation en peinture à l'huile, cette impression défavorable ne se produit pas ; la luminosité, l'éclat et la matité du pastel en sont la cause. Et, si l'on veut absolument faire grosseur nature, il est nécessaire de prendre une toile d'un format plus grand qui, laissant plus d'espace pour le fond, diminuera, vue à bonne distance, la grosseur de la tête qui prendra, fait assez singulier, l'aspect plus naturel. De même, si, dans un portrait à mi-corps ou de grandeur nature, l'on donne une grande importance aux vêtements et aux accessoires,

la tête, fût-elle plus grosse, paraîtra plus petite ou plus affinée : c'est là une observation qui ressort très nettement de l'examen des pastels de Latour au Musée du Louvre, dans lesquelles toutes les proportions sont strictement observées.

Tels sont les conseils ou mieux les observations que nous pouvons relater ici au sujet des portraits dits de tête, en buste ou à mi-corps.

Pour les portraits en pied, bien que l'amateur ait rarement à s'en occuper, cependant le cas peut se présenter, notamment en ce qui concerne les portraits d'enfants ; nous devons donc nous y arrêter quelque peu. L'enfant pose très difficilement l'ensemble et c'est précisément par l'attitude qu'on affirme le mieux la ressemblance. Que faire ? Tout simplement suivre le premier conseil que nous avons donné ci-dessus pour la tête ; c'est-à-dire chercher tout d'abord, en un certain nombre de croquis à peine indiqués, même en traits ou silhouettes presque informes, ses mouvements familiers. Certes, il faut les saisir au vol, mais ce n'est point là peine perdue, car, dans le nombre, on ne saurait manquer de rencontrer l'attitude qui sera la plus favorable à augmenter la ressemblance. Pourquoi le choix d'une bonne pose est-il si difficile et si rarement réussi : c'est que, la plupart du temps, l'artiste adopte une pose qui lui est familière à lui et dans laquelle il a, une première fois, réussi ; alors que, pour réussir à nouveau, il devrait, au préalable, avoir observé longuement le modèle qu'il devra reproduire. Lors donc qu'on aura bien observé son modèle et fait, de souvenir et d'après les croquis préalables dont nous avons parlé, quelques croquis, un peu plus poussés, des diverses attitudes recueillies, il ne restera plus qu'à choisir celle qu'on doit adopter. Ici, encore, l'embarras est grand et l'on est bien

souvent aux prises avec ses préférences personnelles et celles des intéressés, auxquelles il y a lieu parfois de faire des concessions, toutes de convenance. Echappez à ce danger en présentant seulement deux ou trois attitudes qui rentrent bien dans vos vues et sur lesquelles vous pensez pouvoir toujours vous rattraper.

Mais, me direz-vous, pourquoi tant d'affaires ? n'est-il pas suffisant de copier la nature en toute sincérité et telle qu'elle se présente d'instinct, au repos et en pose quelconque : sans doute, les écoles réalistes l'ont tenté, certains même y ont parfois réussi à faire ainsi d'excellents portraits ; mais c'est l'exception et nous devons constater, que, lorsque ces mêmes artistes ont voulu tenter quelque portrait d'apparat ou d'aspect décoratif, ils ont dû rentrer eux-mêmes dans les principes dont nous venons de vous parler. Il y aurait encore beaucoup à dire sur ce sujet qui dépasserait le cadre de ce livre ; nous nous contenterons de vous renvoyer au *Pastel* de M. Karl-Robert, où l'auteur a transcrit les conseils si pratiques et demeurés célèbres de Gérard de Lairesse et de Mᵐᵉ Vigée-Lebrun.

APPENDICE

PASTELS A L'HUILE DE J.-F. RAFAËLLI

Ce petit ouvrage nous semblerait incomplet si nous omettions de parler des *Couleurs solides à l'huile* du célèbre artiste contemporain, lesquelles sont de véritables pastels en ce qui concerne le mode d'emploi, puisqu'elles ne réclament le secours ni de la palette, ni des brosses et pinceaux et qu'on les applique directement sur la toile. Affirmer que ces couleurs solides sont destinées à remplacer les couleurs à l'huile serait, peut-être, beaucoup dire et ce n'est d'ailleurs pas ici le lieu de résoudre la question puisque nous traitons du *Pastel,* mais ce que nous pouvons constater, c'est que leur emploi peut, en se plaçant au point de vue de l'amateur aussi bien qu'à celui du professionnel, constituer un intermédiaire entre les deux procédés, qui sera d'un précieux secours pour l'un comme pour l'autre ; citons un fait : à une récente exposition organisée à Paris par un groupe d'artistes italiens, l'un d'eux avait expédié une immense toile décorative dont le ciel n'était pas fait ; en deux matinées, il l'exécuta complètement, grâce à l'emploi des couleurs solides, ce qu'il n'eût certes pu faire à moins de six ou huit matinées avec les couleurs ordinaires à l'huile, lesquelles ne sauraient couvrir solidement un espace de près de trente mètres carrés sans reprises qui nécessitent fatalement une interruption pour laisser sinon sécher, au moins prendre la couleur pour y préciser ensuite les lumières et les rehauts.

Voilà pour le secours à l'artiste : nous disons que ces

pastels à huile sont un intermédiaire entre le pastel et la peinture comme moyen : en effet, si, avec les pastels ordinaires, il est nécessaire de chercher dans sa boîte le ton juste à employer, avec ceux-ci, dont le nombre peut être aussi limité qu'on le veut, le mélange, pour obtenir le ton voulu se fait vite et directement sur la toile, de sorte que l'on n'a pas la nécessité de faire et refaire à chaque instant les tons sur la palette ; ce qui distrait et coupe la pensée et l'empêche de suivre les mouvements de la nature et l'impression qu'on veut en fixer sur la toile. Or, avec une soixantaine de bâtons assortis, selon qu'on traitera de

la figure ou du paysage, nous estimons qu'on peut aborder tous les sujets avec un minimum de mélanges fort appréciable.

Voici l'instruction donnée pour l'emploi de ces couleurs solides en manière de pastel :

Pour exécuter un pastel indélébile, on se sert de ces couleurs comme de pastels. On peut se servir d'un bout de chiffon pour estomper et fondre les nuances, car, si on frotte avec le doigt, cela écrase la couleur. Sur n'importe quelle matière, on peut faire le pastel. Pour effacer, on se sert du grattoir et d'essence de térébenthine. Mais on n'a guère à effacer, *car on peut toujours travailler à nouveau par dessus le travail exécuté.* Le travail reste mat. Il sèche en quelques jours et on a ainsi, une fois

sec, un *pastel indélébile* qui peut se mettre dans un carton à dessin et qui se conservera admirablement. Il n'y a donc plus à parler de *fixatif* puisque ces pastels sont *absolument indélébiles*.

Si on veut faire, à la campagne, de belles et nombreuses études, il suffit d'emporter un carton à dessin et, dedans, des feuilles de papier Ingres d'un ton gris poussière et une *boîte de paysage* comprenant 68 nuances.

On peut faire les études directement sur le papier Ingres sans mettre aucune préparation. On peut les remettre toutes fraîches, pour les rapporter, dans le carton, sans les abîmer. On possède ainsi des études dans lesquelles on peut indiquer tout le *dessin* et toute la *couleur*.

Comme toutes les couleurs à l'huile, si on conserve ces études dans le carton, sans air et sans lumière, elles jauniront et noirciront. Mais il suffit de les remettre à la lumière pour que, en quelques jours, ces peintures reprennent toute leur fraîcheur, et c'est justement pour cela que nous leur attribuons le nom de *Pastels indélébiles*.

Les applications des pastels à huile sont multiples. On peut les utiliser pour peindre en manière de miniatures les choses les plus fines : mais, ici, on est obligé d'avoir recours à la palette de porcelaine et de les diluer au pinceau et à l'essence et, par le même procédé, peindre des photographies. Mais, où ces crayons rendent les plus grands services, c'est assurément pour la restauration des tableaux, surtout aux personnes qui ne pratiquent pas couramment cet art tout spécial et fort délicat où il faut, avant tout, accorder ce que l'on fait au travail d'une autre main et où, par conséquent, le ton juste est de rigueur, qu'il soit sympathique ou non à celui qui procède

à la réparation ; cela est si vrai que nous avons vu des amateurs s'armer de patience et faire ces retouches à l'aquarelle gouachée, au pastel broyé, ajouter même des salissures pour faire illusion avec une réparation bien faite. Or, les pastels à huile se fondant parfaitement avec les parties juxtaposées d'un tableau, suppriment tous ces moyens, fort incomplets d'ailleurs, et se trouvent ainsi tout indiqués pour la restauration.

MARQUE DE GARANTIE

ENCADREMENTS, CONSERVATION ET RESTAURATION DES PASTELS

Avec la facilité qu'on a maintenant de fixer le Pastel, la qualité meilleure des matières qu'on y emploie, les avertissements qui sont, pour ainsi dire, la tradition de cet art, on doit convenir que la fragilité qu'on lui reprochait autrefois a presque complètement disparu. De telle sorte que le véritable et le seul ennemi qui lui reste, comme aux peintures à l'huile d'ailleurs, c'est l'humidité.

Pour en combattre les effets avec succès, le meilleur moyen est de surveiller l'encadrement et, pour cela, de savoir quelle est la meilleure manière d'y procéder.

Tout d'abord, vérifiez si votre pastel a été exécuté sur châssis muni de clés Gillot, les seules permettant de retendre la toile sans choc ni secousse, car avant de procéder à l'encadrement, il est indispensable que la toile soit parfaitement tendue, le vallonnement d'une toile à pastel augmentant les dangers de moisissures causées par l'humidité. Si donc votre pastel n'est pas muni de ces clés spéciales, n'hésitez pas, faites d'abord changer le châssis, en ayant soin d'exiger que sur le nouveau châssis la toile soit fixée avec des vis pour éviter la frappe du marteau, toujours dangereuse, alors même que le pastel est bien fixé, car il faut toujours compter avec les

retouches, infiniment délicates, que le pastelliste a pu y mettre en dernier lieu et cela sans fixation nouvelle.

Cela fait, lorsque vous remettez le pastel à l'encadreur, vous devez veiller à ce que le verre, *demi-double, blanc et de premier choix,* bien nettoyé à l'alcool et au blanc, soit posé sur *chevalets* (on nomme ainsi les quatre petites réglettes de bois collées aux quatre côtés du sujet et aux angles), de façon à isoler le verre du pastel d'environ cinq millimètres, et que le verre y soit fixé : 1° par une première bande de papier léger, papier de pâte ou papier de journal : une fois

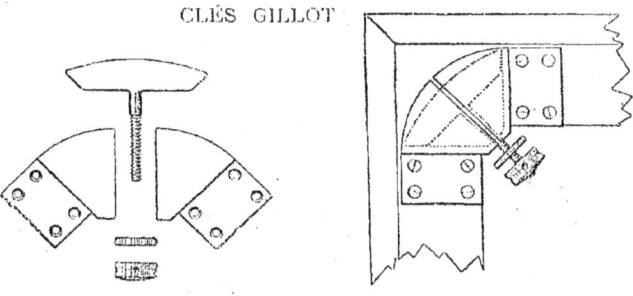

CLÉS GILLOT

CLÉ NON MONTÉE CLÉ MONTÉE SUR L'ANGLE D'UN CHASSIS

sec, ce premier papier doit être recouvert d'un deuxième plus fort et qu'on appelle papier chagriné, noir ou brun, de préférence. Quand ce travail est fait chez votre encadreur, il est utile d'aller le vérifier pour constater que les coins des réglettes sont bien collés et assemblés, les bandes de papier hermétiquement fermées par un retour habilement et soigneusement fait, et vous le faites mettre dans le cadre adopté en votre présence. Pour ce faire, n'y laisser employer que des pitons et des vis, car il faut éviter la frappe du marteau sur des clous lorsqu'il s'agit d'un pastel, afin

d'empêcher tout poussiérage de se produire sur la vitre, poussiérage qu'on ne pourrait enlever sans défaire complètement l'encadrement.

Lorsque le pastel, ainsi mis sous verre, est fixé dans le cadre, un excellent moyen de le préserver de l'humidité est de garnir le châssis de plaques d'ouate sur toute son étendue et de suffisante épaisseur pour que le cadre, redressé, ces plaques d'ouate ne puissent s'affaisser les unes sur les autres : cela constaté, on recouvrira le tout d'un carton spécial de première qualité ou d'une grande plaque de zinc en observant toujours que zinc ou carton doivent être fixés avec de petites vis courtes et non pas des clous. Le tout ainsi terminé, on recouvre encore d'un papier journal toute la surface extérieure, cadre compris, on laisse bien sécher et on recommence l'opération avec du papier goudron, en préférence ciré noir. Tel est, selon nous, le type parfait de l'encadrement du Pastel, laissant à l'inconnu le minimum de chances d'avaries.

Pour la conservation des pastels, ainsi encadrés, une seule recommandation est à faire, éviter qu'ils soient accrochés ou exposés de telle sorte que le soleil puisse en venir frapper la surface à un moment de la journée quel qu'il soit ; car, à la longue, une décoloration deviendrait inévitable. Nous ne reparlerons pas de l'humidité puisque c'est l'ennemi connu : tout le monde comprendra que des pastels ne doivent être apposés que contre des murs très secs, par conséquent indemnes de toute humidité possible ; ici, une observation : l'humidité *accidentelle* est beaucoup moins dangereuse que l'humidité latente ou persistante, celle-ci, faisant son œuvre lentement, finit par réduire la matière presque en pourriture à certaines places qui en ont retenu plus que d'autres. L'humidité *accidentelle*, au contraire, n'ayant pas détruit la matière, peut être

parfaitement conjurée par un séchage immédiat, opéré avec toutes les précautions d'usage.

Quant à la restauration des pastels, elle ne comporte aucun procédé spécial ; faire désencadrer le sujet, enlever la tache de moisi au grattoir manié avec précaution et légèreté, retoucher au pastel pour faire les raccords nécessaires, c'est là tout ce qu'on en peut dire. Il suffit d'y apporter du soin, des excès de précaution.

TABLE

	Pages
AVANT-PROPOS	9
I. Du dessin et de la couleur	15
II. Des subjectiles et des pastels	23
III. De la nature morte et des fleurs	31
IV. Du paysage	35
V. Les trois états du pastel	39
VI. De la figure humaine et du portrait	47

APPENDICE

Pastels à l'huile de J.-F. Rafaëlli	55
Encadrements, conservation et restauration des pastels	59

GRAVURES EN COULEURS

Les trois États du Pastel. — *Portrait de fillette*......

GRAVURES

1. M. QUENTIN DE LA TOUR. — *Portrait d'un fils de Louis XV*.	6	
2. ROSALBA CARRIERA. — *La femme au petit singe*	41	
3. J.-B. PERRONEAU. — *La jeune fille au ruban bleu*	49	

Voir d'autre part les publications de la Maison Lefranc et Cie.

LIBRAIRIE ARTISTIQUE DE LA MAISON LEFRANC ET Cⁱᵉ
18, rue de Valois, PARIS

LE PASTEL

PAR

Karl-Robert

15 planches d'illustrations et modèles, dans le texte et hors-texte

Prix : 6 francs

DIVISIONS DE L'OUVRAGE

LETTRES PRÉFACES à M. Georges Picard. — A M. Iwill. — Réponse de M. Iwill.

AVANT-PROPOS.

CHAPITRE PREMIER. Du Pastel.

CHAPITRE II. Harmonie des couleurs. — Loi des couleurs complémentaires.

CHAPITRE III. Du matériel. — Papiers et toiles, des pastels.

CHAPITRE IV. Mise en œuvre générale du pastel : la grisaille.

CHAPITRE V. Leçons écrites : la tête et le portrait. — Observations générales. — De la tête : essai d'après André del Sarte (tête d'enfant). — Essai d'après Gleyre (étude de jeune fille).

CHAPITRE VI. Essai d'ensemble d'après Jules Breton (étude de paysanne).

CHAPITRE VII. Du paysage : Au matin. — Plein soleil. — Pierre et roseaux. — Le soir. — L'hiver et la neige.

CHAPITRE VIII. De la nature morte : essai d'après Chardin. — La plume et le poil. — Draperies et accessoires. — Fleurs et fruits.

CHAPITRE IX. Conseils généraux pour le portrait d'après nature. Leçons données par Gérard de Lairesse et Mᵐᵉ Vigée-Lebrun. — Du portrait d'homme. — Portrait de vieillard. — La jeune fille et l'enfant. — Les yeux.

CHAPITRE X. De l'impression en général. — Conclusion.

Nota. — Chaque emplaire comporte une référence *en couleurs* de plus de trentes nuances primordiales des pastels tendres.

AUTRES OUVRAGES DE KARL ROBERT

L'Aquarelle. — Figure, portrait, genre. 1 vol. in-8°.............	6 »
— Traité pratique et complet du paysage, avec planches. 1 vol. in-8°................................	6 »
L'Enluminure des livres d'heures, canons d'autel, missels, images pieuses, souvenirs, etc. 1 vol. in-4..................	6 »
Le Fusain sans Maître, avec leçons écrites, nombreux croquis dans le texte, 20 planches en fac-similé d'après ALLONGÉ, APPIAN, LALANNE, LHERMITTE, KARL ROBERT, RIVOIRE, VAN MARKE. 1 vol. in-8°.............................	6 »
La Peinture à l'Huile. — Traité pratique et complet du paysage. 1 vol. in-8°...................................	6 »
La Peinture à l'Huile. — Portrait et genre. 1 vol. in-8°.........	6 »
Modelage et Sculpture (Traité pratique de) avec renseignements sur le moulage, l'exécution en terre, marbre, terre cuite. 1 vol. in-8°......................................	6 »
Le Croquis de Route et la Pochade d'Aquarelle. — Ouvrage contenant : 40 croquis de maîtres, feuille spécimen des six couleurs fondamentales fixes, lithochromie et sa maquette. 1 vol. in-8°......................................	2 »
Précis d'Aquarelle. — Paysage, Nature morte, Figure, Animaux. 1 vol. in-8°, avec nombreuses illustrations, suivi des *Notions élémentaires du mélange des couleurs.* 1 vol. in-8°........	2 »

PETITE BIBLIOTHÈQUE ILLUSTRÉE

1^{re} Série

Les Procédés du Vernis Martin................	*Le volume*	1 50
La Peinture sur Email. — (Les Emaux de Limoges).	—	1 50
L'Aquarelle (Paysage).......................	—	1 50

2^e Série

Traité pratique de la Miniature...............	—	1 50
Traité pratique des Peintures à la Gouache.......	—	1 50
Traité pratique de la Photo-Miniature...........	—	1 50

3^e Série

Des Peintures sur Etoffes, Soie, Velours, etc......	*Le volume*	1 50
La Peinture en Imitation de Tapisseries anciennes.	—	1 50
Les Eléments de la Perspective pratique du Paysagiste	—	1 50

4^e Série

Le Vitrail simplifié. — 1 vol. in-18, avec figures...	—	1 50
Le Découpage artistique, la Marqueterie, la Pyrogravure. — 1 vol. in-18, avec figures........................		1 50
Les Imitations Céramiques, la Métallisation du Plâtre, la Galvanoplastie. — 1 vol. in-18, avec figures...............		1 50

Nouvelles Méthodes à la portée de tous

COLLECTION A 2 FR. LE VOLUME

C. GUILLARD

La Peinture à l'Huile en une Leçon. — Traité-album avec figures et 4 planches coloriées, indiquant les différentes phases du travail. 6ᵉ mille, 1 vol. in-8°...................... 2 »

> Ce traité n'est pas l'œuvre d'un pédagogue, mais l'ensemble de conseils et de renseignements qu'un amateur de peinture a réuni pour les offrir aux commençants, pour leur permettre d'obtenir, dès leur début, des résultats encourageants.

La Sculpture sur Bois (demi et bas relief) en une seule Leçon. Notions de Modelage, avec de nombreuses figures et planches indiquant les différentes phases du travail. 1 vol. in-8°..... 2 »

> Il est à remarquer qu'on ait pas ou peu songé à mettre à la portée des jeunes gens et du public des notions élémentaires et pratiques de sculpture. Mais le mot de sculpture effraie bien des personnes. C'est assurément un art superbe, mais réservé, dit-on, aux artistes consacrés... Ce petit traité se charge de réfuter cette erreur en vulgarisant l'art de la sculpture, par des démonstrations pratiques.

T. FAGES,

L'Aquarelle sans Maître (Paysage). — Nouvelle méthode à l'usage des élèves et des amateurs. 1 vol. in-8°, illustré de gravures et de planches coloriées hors texte, indiquant les différentes phases du travail.................................. 2 »

> Ce traité contient les renseignements nécessaires pour aider les débutants à surmonter les petites difficultés qui surgissent à chaque instant dans leurs premiers essais. On y trouve l'analyse d'une aquarelle, c'est-à-dire sa décomposition en quatre états représentant les opérations successives, depuis le mouillage du papier jusqu'à la signature de l'œuvre, ainsi que plusieurs conseils sur ce qu'il faut faire et sur ce qu'il convient d'éviter.

L'Aquarelle sans Maître (Fleurs et Fruits). — Nouvelle méthode à l'usage des élèves et des amateurs. 1 vol. in-8°, illustré de gravures et de planches coloriées hors texte, indiquant les différentes phases du travail. Couverture en couleur...... 2 »

> Cet ouvrage renferme les renseignements précis et la façon de procéder pour peindre une aquarelle, pour aider à vaincre les légères difficultés qui se dressent à tout moment dans le travail matériel et dans l'interprétation. On y a ajouté l'analyse d'une aquarelle, c'est-à-dire sa décomposition en quatre états représentant les opérations successives.

HENRI VIGNET,

La Peinture sur Verre sans Cuisson. — (Nouveau procédé pour imiter les vitraux à l'aide des vernis gras colorés fixes à la lumière). 1 vol. in-8°, avec figures...................... 2 »

> Ce volume écrit dans un style clair, orné d'illustrations complétant très heureusement le texte, a beaucoup contribué à la vulgarisation de cet intéressant procédé.

ÉMILE BAYARD, ❂ I.

La Cellulotypie. — (La Taille-Douce mise à la portée de tous) avec spécimens hors texte en couleurs, de gravures cellulotypiques de MM. W. Bouguereau, membre de l'Institut, de Beaupré, Gorguet, Scott, et gravure en trois états, par Émile Bayard. 1 vol. in-8° avec figures.................. 2 »

<small>Le procédé de la Cellulotypie permet à chacun de graver en taille-douce, et même en ignorant les notions élémentaires du dessin, ce qui est curieux. Ce procédé est exposé par l'inventeur, tout au long de cet ouvrage. Les artistes éminents dont les noms sont cités ci-dessus, ont illustré ce livre, en s'improvisant graveurs, afin de montrer l'intérêt qu'ils portent à ce procédé, et pour prouver que la Cellulotypie est un art avec lequel on se familiarise rapidement.
Le procédé de la Cellulotypie a été honoré en 1903 de la Médaille d'argent, décernée par la Société d'Encouragement à l'Industrie nationale.</small>

La Métalloplastie (ou l'art de modeler facilement l'étain et le cuivre, sans avoir recours ni à la fonte ni à la galvanoplastie) avec planches hors texte, préface de Jean Baffier. 1 vol. in-8°... 2 »

<small>« ... Votre brochure m'intéresse vivement parce qu'elle fait aimer le métal en le faisant en quelque sorte, parler au lecteur. C'est, espérons-le, en lisant des ouvrages bien intentionnés, comme le vôtre, que le public finira par se rapprocher des œuvres faites de mains conscientes, lesquelles reflètent toujours une idée ou un sentiment humain, pour se détacher des articles de bazar qui ne représentent que le lucre. »
(Extrait de la préface de M. Jean Baffier.)</small>

La Sculptolignie (ou l'art de sculpter facilement sans avoir recours ni au tour ni à l'estampage), avec planches hors texte et pochette contenant des modèles, préface de E. Peynot. 1 vol. in-8°........................... 2 »

<small>« ... Votre Sculptolignie propose des agréments imprévus et nouveaux aux personnes du monde qui souhaiteraient « mettre la main à la pâte ». Avec la Sculptolignie, il ne s'agit plus, en effet, de stériles assemblages ou de vains rabotages ; il est loisible de réaliser de gracieux motifs d'ornementation domestique. »
(Extrait de la préface de M. E. Peynot.)</small>

ÉMILE LOUIS, ❂

Manuel pratique pour Modeler, Ciseler, Orner, Peindre et Dorer les Cuirs d'Art, suivant les différentes méthodes anciennes et modernes, avec nombreuses gravures et planches hors-texte, préface de Victor Prouvé. 1 vol. in-8°............. 2 »

<small>Cet ouvrage, écrit par un praticien, est construit d'après des idées nouvelles. Chaque méthode est décrite avec beaucoup de soin ; l'auteur donne en titre de chaque chapitre la liste et les images des outils, ainsi que l'énumération des peaux nécessaires pour travailler, d'après la méthode dont il parle longuement ensuite. C'est ainsi qu'il passe en revue les méthodes allemande, espagnole, italienne, mexicaine, etc., etc. Cette heureuse innovation favorise beaucoup la besogne des débutants et des amateurs, en leur évitant de longues recherches. A la fin du volume sont placées trois belles planches, tirées en photogravure, sur papier de luxe, reproduisant fidèlement les multiples combinaisons que l'on peut obtenir avec les matoirs de fond. L'auteur résout ensuite, dans une sorte de questionnaire, les difficultés qui peuvent arrêter les débutants, tout en leur indiquant certains procédés de patines et de tons.</small>

LUDOVIC PIERRE

Renseignements sur les Couleurs, Vernis, Huiles, Essences, Siccatifs et Fixatifs employés dans la Peinture artistique. 1 vol. petit in-18°... 1 75

> « L'auteur est un chercheur, un curieux doublé d'un chimiste, et en même temps un ami des artistes peintres. Il n'a pas, comme tant d'autres, compulsé les ouvrages antérieurs aux siens ; il a simplement étudié chaque produit, recherchant ses origines, s'inquiétant de ses propriétés, de son emploi, de ses défauts et de ses qualités, étudiant sérieusement sa fabrication (et ce n'est pas chose facile, car on sait que les fabriques de couleurs sont étroitement fermées). »
> (*Extrait du* Journal des Artistes.)

J.-G. VIBERT

La Ciencia de la Pintura	3	»
La Science de la Peinture (10ᵉ édition)	3	50
The Science of Painting	6	»
Scienza della Pittura	2	50
La Peinture à l'Œuf	»	50

Dans cet ouvrage le regretté J.-G. Vibert expose ses théories sur les couleurs et les vernis au pétrole qui furent une véritable révolution dans la peinture artistique.

La peinture à l'œuf reconstituée d'après les procédés des peintres primitifs est un document d'un très grand intérêt pour les artistes peintres.

LEFRANC & Cⁱᵉ

Les Couleurs et les Vernis de J.-G. Vibert, notes et renseignements	1	»
Les Couleurs et les Vernis de J.-G. Vibert, traduction allemande	1	»
Les Couleurs et les Vernis de J.-G. Vibert, traduction anglaise	1	»
I Colori e le Vernici de J.-G. Vibert	1	»
La Choréoplastie ou l'Art d'orner le Cuir, par H. Jolly	1	»
Les Peintres et la Couleur, superbe album, papier de luxe, 105 photographies et autographes d'artistes recueillis par MM. Haranchipy et Stenger	10	»

HENRI BOUTET

Nouvelle Méthode de Gravure, mettant l'Eau-Forte à la portée des amateurs, avec une table de morsures et modèles d'Eauforte. 1 vol. in-8°, broché, couverture eau-forte........... 3 50

Au moment où les arts d'amateurs remportent un si grand succès auprès des gens du monde, il était intéressant de vulgariser un procédé facile permettant à tous de graver à l'eau-forte en simplifiant l'opération de la morsure qui supprime radicalement les vapeurs d'acide. Dans ces conditions, graver à l'eau-forte est aussi facile, aussi agréable, aussi propre que d'exécuter une aquarelle.

A cet ouvrage écrit dans un langage parfaitement clair, par un technicien de longue date, sont joints une table de morsures et des sujets traités de différentes manières qui sont autant d'utiles renseignements et de guides précieux pour l'amateur et le débutant.

ALBUMS POUR COLORIAGE

Je suis Peintre. — Joli Album de Coloriage avec modèles en couleurs, et dessins préparés, impression soignée sur beau papier d'aquarelle.. » 50

Je suis Architecte. — Joli Album de Coloriage avec modèles en couleurs et dessins préparés, impression soignée sur beau papier d'aquarelle.. » 50

VIENT DE PARAITRE

MODÈLES DE L'ACADÉMIE D'ARTS DÉCORATIFS
pour la Décoration du Cuir, des Tissus, de l'Étain, du Cuivre, du Bois, du Verre, de la Céramique, etc.

RÉFÉRENCE 3574

Ces modèles reproduits à l'aide des procédés photographiques en couleurs les plus récents et les plus perfectionnés, sont les fac-similes rigoureusement exacts des travaux exécutés d'après les indications qui accompagnent ces documents.

Le fascicule se compose de 4 planches. A chaque planche est joint un calque des modèles, qui permet de reporter immédiatement le dessin sur la matière destinée à exécuter l'objet, et indique également les dimensions des matériaux à employer.

Chaque fascicule contient 4 planches.

PRIX DU FASCICULE... 6 50
PRIX DE LA PLANCHE. 1 75

1er Fascicule		Porte-Cartes;
2e	—	Cadres;
3e	—	Porte-monnaie;
4e	—	Boîtes à cigarettes; boîtes à allumettes;
5e	—	Trousses de poche pour couture;
6e	—	Buvards et sous-mains;
7e	—	Porte-cigares et porte-cigarettes;
8e	—	Couvertures de livres;
9e	—	Ceintures, boutons et coupe-papier;
10e	—	Calendriers et bloc-notes;
11e	—	Rouleaux à musique;
12e	—	Essuie-plumes, miroirs de poche, ronds de serviettes coupe-papier, pelotes à épingles et porte-aiguilles, etc.

10013. — Paris. — Imp. des Beaux-Arts (A. Muller), 36, rue de Seine.

FABRIQUE
DE
COULEURS et de VERNIS
LEFRANC & C^{IE}

18, rue de Valois, PARIS

EXPOSITIONS UNIVERSELLES USINE
1889-1900 A ISSY-LES MOULINEAUX
QUATRE GRANDS PRIX (SEINE)

MARQUE DE FABRIQUE

PASTELS TENDRES, DEMI-TENDRES ET FERMES
GROS PASTELS POUR FONDS

PASTELS TENDRES FIXES
RÉSISTANT A LA LUMIÈRE

FIXATIF A. FERRAGUTI POUR PASTELS
BOITES GARNIES DE PASTELS

PAPIER VELOUTÉ POUR LE PASTEL

TOILES DRAPÉES POUR LE PASTEL EN PIÈCES ET TENDUES SUR CHASSIS
ORDINAIRES ET A CLÉS

NOUVELLES CLÉS
POUR TENDRE SANS CHOC LES CHASSIS A CLÉS TENDUS DE TOILES
POUR LE PASTEL
SYSTÈME LOUIS GILLOT, ARTISTE-PEINTRE
BREVETÉ S. G. D. G.

PASTELS A L'HUILE DE J.-F. RAFFAËLLI

Dépôt chez tous les marchands de couleurs

10018. — IMP. DES BEAUX-ARTS (A. MULLER)

36, rue de Seine, Paris

BIBLIOTHÈQUE ARTISTIQUE

Karl ROBERT

LE CROQUIS DE ROUTE
ET
LA POCHADE D'AQUARELLE
à l'aide des 6 couleurs fondamentales fixes
Un volume in-8°............ 2 francs

PRÉCIS D'AQUARELLE
Traité des connaissances nécessaires
à l'amateur d'aquarelle en tous genres
suivi d'un appendice très complet sur le
MÉLANGE DES COULEURS
Un volume in-8°............ 2 fr.

NOUVELLES MÉTHODES A LA PORTÉE DE TOUS

Émile BAYARD
LA CELLULOTYPIE
Procédé pour imiter la taille-douce
avec gravures hors texte de
MM. BOUGUEREAU, de BEAUMONT, SCOTT, GORGUET
Un volume in-8°............ 2 francs

Camille GUILLARD
LA PEINTURE A L'HUILE
en une seule Leçon
OUVRAGE CONTENANT
tous les renseignements nécessaires pour la Peinture à l'Huile
Un volume in-8° 6° ÉDITION...... 2 fr.

LA MÉTALLOPLASTIE
Art de modeler et de façonner facilement le métal
sans avoir recours ni à la fonte
ni à la galvanoplastie, avec planches hors texte
Préface de Jean BAFFIER
Un volume in-8°............ 2 francs

LA SCULPTURE SUR BOIS
(demi et bas relief), en une seule leçon
NOTIONS DE MODELAGE
AVEC DE NOMBREUSES FIGURES ET PLANCHES
Un volume in-8°............ 2 fr.

LA SCULPTOLIGNIE
ou
l'Art de Sculpter facilement le Bois
avec planches hors texte
une pochette contenant des modèles
Préface de E. PEYNOT
Un volume in-8°............ 2 francs

Henri VIGNET
LA PEINTURE SUR VERRE
(sans cuisson)
AVEC NOMBREUSES FIGURES
Un volume in-8°............ 2 fr.

Théodore FAGES
L'AQUARELLE SANS MAITRE
(PAYSAGE) 2° ÉDITION
Ouvrage illustré de gravures et de planches
coloriées hors texte
Un volume in-8°............ 2 francs

L'AQUARELLE SANS MAITRE
(FLEURS & FRUITS)
Ouvrage illustré de gravures et de planches
hors texte en couleurs
Un volume in-8°............ 2 fr.

Émile LOUIS
MANUEL PRATIQUE POUR MODELER, CISELER, ORNER, PEINDRE & DORER
LES CUIRS D'ART
suivant les différentes méthodes anciennes et modernes
avec nombreuses gravures et planches hors texte, préface de Victor PROUVÉ
Un volume in-8°............ 2 francs

Ludovic PIERRE
Renseignements sur les **COULEURS, VERNIS**
HUILES, ESSENCES, SICCATIFS et FIXATIFS
employés dans la Peinture à l'huile
Un volume petit in-8°......... 1 fr. 75

LES COULEURS & LES VERNIS
de J.-G. VIBERT
Notes et renseignements sur les produits
préparés pour la peinture artistique
d'après les procédés de J.-G. VIBERT
Le volume (2° ÉDITION)......... 1 fr.

www.ingramcontent.com/pod-product-compliance
Lightning Source LLC
Chambersburg PA
CBHW071420220526
45469CB00004B/1353